米芾 （1051～1107）

米芾，宋仁宗皇祐三年（西元1051年）十二月出生，初名黻。北宋著名大書畫家，鑑藏家。嘗自述云：「黻即芾也。」後改名為芾，字元章。米芾自稱是楚國芊氏之後，又自署姓名米或為芊，別署火正後人。米芾的別號很多：他祖籍太原（今山西太原），後遷今湖北襄陽，故號「襄陽漫士」；襄陽東南有唐代詩人孟浩然隱居的鹿門山，又號鹿門居士；潤州（今蘇州鎮江）為其中年定居之地，築樓名「寶晉齋海岳樓」，遂自號「海岳外史」；曾知淮陽軍，又號淮陽外史。此外，或因作官、或因藏畫、築樓等緣故，還有如中岳外史、淨名庵主、溪堂居士、無礙居士這樣的別號。這正如《四庫全書提要》中所說：「芾性好奇，故屢變其稱如是。」

米芾出身於官僚地主家庭，家世為武夫。其父米佐，字光輔，讀書學儒，後來成為英宗的隨從，官左武衛將軍，贈中散大夫，會稽公。其母閻氏曾經是英宗高皇后的乳母。他幼時便跟隨母親來到京城，生長於皇家邸府中，與皇親國戚相識。米芾憑籍這層特殊關係，在他的早期生活和仕途上頗為順利。米芾十八歲時，宋英宗和皇后高氏的兒子趙頊即位，是為宋神宗。一年後，米芾因頭生瘍，上章謝事，未獲准許。皇后貴為皇太后，她念及與米母閻氏的舊情，神宗便立法讓米芾入了仕。《宋史》《神宗紀二》記載：「熙寧四年六月，立選人及任子出官試法。」

米芾自畫像 石刻拓本

這幅畫像的原作原藏在米芾後人手中，也曾入南宋紹興內府，1215年時由方信孺刻在廣西桂林伏波山還珠洞附近的崖壁上。可惜今像已不全。畫中的米芾穿著寬鬆的衣袍，胸膛略袒，雙手舉起，似乎正在高談闊論，就像一個隨意而自在的文人，且充滿活力。（黃）

年僅二十一歲的米芾當上了秘書省校字郎，接著任為光尉。後來，他又在臨桂（今廣西桂林）、長沙、杭州任小官。哲宗元祐年間（1086-1094），高皇后垂簾聽政，米芾又得其「恩蔭」，赴揚州，遷入淮南路幕。紹聖初（1094）改授宣德郎，主持雍丘縣，監中嶽廟，嗣授奉議郎充漣水軍使，除發運使，勾當公事蔡河拔發。徽宗崇寧二年（1103）入京轉為太常博士，遍觀內府書畫。已而劾降一官，提舉洞霄宮，東歸潤州。崇寧三年（1104），復召入京，除任書畫兩學博士，徽宗賜對便殿，進呈他兒子友仁所做《楚山清曉圖》。旋擢升為禮部員外郎，故世稱米芾為「南宮舍人」，出知淮陽軍。後因言者而罷，出知淮陽軍。禮部員外郎在唐、宋被稱為「南宮舍人」，故世稱米芾為「南宮」。徽宗大觀元年（1107）卒於任所，享年五十七歲。大觀三年，葬於丹徒（今江蘇鎮江）長山。其好友蔡肇為之作《故宋禮部員外郎米海岳先生墓誌銘》。

米芾二十一歲入仕，在皇室的「恩蔭」下，理應平步青雲，何以終身也不過是個「服五品」的禮部員外郎，最後還死在任所。其中的原因，除了宋朝殘酷、多變的政治時局，還須考慮到米芾的秉性和思想。

米芾真正的興趣是在書畫和其他方面，曾寫詩曰：「好事心靈自不凡，臭穢功名皆一戲。」「功名皆一戲，未覺負平生。」當然，米芾為官期間也並非無心，他也是關心人民疾苦的。在做雍州令時，正值荒天，民載道，而以「皇糧」為重的有司，因該縣夏稅未收，不顧老百姓死活，不但不發賑濟，還派官員前往催租。米芾十分氣憤，作了一首〈催租詩〉，詩云：「一司旦旦下帳濟，一司旦旦催粗稅。單狀請出三抄納，百姓眼中聊一視。白頭縣令受薄祿，不敢鞭苔怒上帝。」從詩中可見米芾當時沈痛憤懣的心情，寧願棄官去當個監廟的閒差。但是，米芾只是一個小小的縣令，他微弱的個人力量無力解決這些矛盾。在他上書宰相，奏劾監司等一切努力都失敗後，他只有以自我放逐

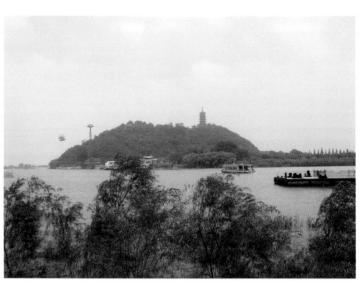

遠眺焦山（馬琳攝）

米芾原籍山西太原，但走上仕途之路後，便宜居各處。晚年則定居在今江蘇鎮江，並葬於該地。是故鎮江的諸多名勝都有米芾踏過的足跡，亦留有米芾的諸多書跡，如北固山多景樓，使勝跡平添文人雅士的佳話。圖是鎮江名勝焦山遠眺，地處長江孤島，島上有最大寺廟定慧寺。焦山的對面則是金山寺，為民間故事《白蛇傳》的場景之一，更是名聞遐邇。（洪）

來向百姓謝罪了。

米芾的書畫畫深具功力，山水人物自成一家，世稱「米家雲山」。擅書法，工楷、行、草、篆、隸諸體，以行書成就高。與蘇軾、黃庭堅、蔡襄並稱「宋四家」。傳世名蹟多，如《茗溪詩帖》、《蜀素帖》、《虹縣詩卷》、《吳江舟中詩卷》及《珊瑚帖》等。其中，《茗溪詩》是米芾行書的重要代表作品。

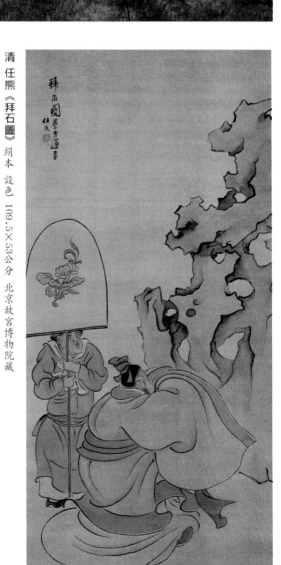

清 任熊 《拜石圖》 絹本 設色 109.5×53公分 北京故宮博物院藏

米芾愛石成痴，已成歷史或藝術之佳話，因此常成爲後代藝術家取爲繪畫的題材。任熊（1823-1857年），字渭長，號湘浦，浙江蕭山人。他善畫花鳥、人物和山水；其人物畫多取材歷史故事或村俗生活。《拜石圖》即以米南宮拜石爲題材，畫男子對石跪拜，人物豐碩壯健，衣衫以圓弧線條爲主，有飄動之感，而石頭的線條則呈方折，簡練概括，造成人圓、石方的趣味性對比，頗符合米南宮的癲狂之態。（洪）

米芾的行爲處世大大異於常人。《宋史》記其：「冠服效唐人，風神蕭散，育吐清暢，所至人聚觀之⋯⋯」米芾不著宋朝的衣服，卻穿戴前代的衣冠，想必不是單純的嗜奇好古，恐怕是借此宣洩自己對現實的不滿。

米芾如此畸行詭跡，故世人又以米爲顛，稱之爲「米顛」。他也就乾脆半眞半假，但也有露餡的時候。米芾有潔癖，每次洗完手不用巾拭，而是兩手相互拍乾。蔡肇也云：「性好潔，置水其傍，數數（屢屢洗面）而不帨（佩巾、手帕之類）未嘗與人同器服。」但有一次，米芾被人捉弄，拆穿了他這個怪癖。莊綽《雞肋篇》卷上云：「其知漣水軍日，先公爲漕使，每傳觀公牘，未嘗濡手。余昆弟訪之，方授剌。則已須矣，以是知爲偽也。宗室華源郡王仲御家多

本傳謂米芾「所爲譎異，時有可傳笑者」。周輝《清波雜誌》卷十一中云：「一日，米回人書，親舊有密於窗隙窺其寫至『芾再拜』，即放筆於案，整襟端下兩拜。」米芾嗜石，《宋史》《米芾傳》記云：「無爲州治巨石，狀其醜，芾見大喜曰：『此足以當吾拜。』具衣冠拜之，呼之爲兄。」元倪鎭有《題米南宮拜石圖》詩：「元章愛硯復愛石，探瑰抉奇久爲癖。石兄足拜自寫圖，乃知顛名傳不虛。」據此詩，米芾對此癖好自鳴得意，後自寫《拜石圖》。後世畫家亦好寫此圖，於是米芾拜石一事便喧騰人口，傳爲佳話。米芾不僅愛拜石，對石亦有研究。相傳米芾有「瘦、漏、皺、透」四字相石法。此外，米芾《宋史》《米芾傳》

聲妓，嘗欲驗之。大會賓客，獨設一榻待之，使數卒鮮衣祖臂，奉其酒。姬侍環於他客，杯盤狼藉，亦自遷坐於爲賓之間，乃知潔疾非天性也。」

米芾因其舉止誦異和顛狂，在高級官僚和統治者眼中是終非「廊廟之材」。正如友人蔡肇爲其墓誌銘中所云：「舉止頡頑，不能與世俯仰，故仕數困躓。」實際上，米芾是恃才傲物之人，他的僑狂玩世，裝瘋賣傻，

可與東晉被稱爲「癡絕」的名流顧愷之相提。所以，當時有人贈詩稱他是：「衣冠唐制度，人物晉風流」。

米芾天資高，才華橫溢，他六歲熟讀詩百首，一再過目便能背誦。七歲學書，十歲寫碑，是個早熟的怪才。米芾能詩擅文，他的詩高遠傑出，自成一家。嘗寫詩投許沖元，自言「不襲人一句，生平亦未錄一篇投豪貴」，別具一格爲其長，刻意求異爲其短。

晚年居潤州丹徒（今屬江蘇鎮江），有山林堂。故名其詩文集爲《山林集》，有一百卷，現大多散佚，目前傳世的有《寶晉英光集》。

米芾還是收藏家、鑑定家。米芾家中饒有資財，他爲了得到古代的名畫，不但耗盡鉅資，而且可謂費盡心機和周折，相傳他有時甚至不擇手段的騙取書畫。米芾宦遊外出時，往往隨其所往，在座船上大書一旗「米家書畫船」。米芾因爲收藏頗豐，故眼界寬廣，鑑定精良，所著逐爲後人研究畫史的必備用書。有《寶章待訪錄》、《書史》、《畫史》、《硯史》、《海岳題跋》等。《寶章待訪錄》成書於元佑元年（1086）八月，分爲「目睹」、「的聞」兩大部分，所錄八十四件晉唐品，開後世著錄之先河，影響頗大。《書史》則更爲詳實，爲後世鑑定家的依據之一。《海岳》一書主要爲述自己的經驗心得，十分中肯。該書一般認爲是後人輯錄米論而成。

米芾還愛硯。硯是「文房四寶」之一，爲書畫家必備之物。米芾於硯，素有研究。著有《硯史》一書，據說對各種古硯的晶樣，以及端州、歙州等石硯的異同優劣，均有詳細的辨論，倡言「器以用爲功，石理以發墨爲上」。《寶晉齋法書贊》引《山林集》中一帖：「辱教須寶硯，......硯爲吾首，......」米芾把硯看得如同自己的頭顱一樣重要，可見其溺愛之深。

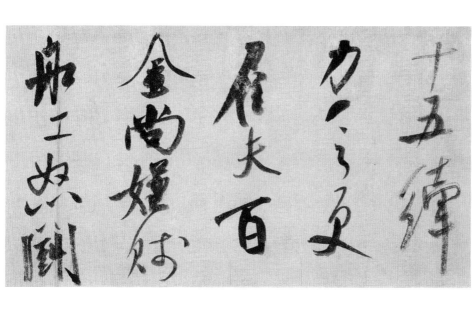

米芾《吳江舟中詩》局部 行書 卷 紙本
31.3×559.8公分 美國大都會美術館藏
此卷是米芾四十一歲前所作，自作五言古詩一首，大字每行二至四字，少者一字。詩後自跋「朱邦彥自秀寄紙吳江舟中作」。

《砂步詩》

行書 冊頁 紙本 29.6×38.5公分
北京故宮博物院藏

米芾書法集古人而成，臨摹古人墨蹟的功夫很深，往往達到亂眞的地步。他早期書法在行書方面受唐人影響頗深。《砂步詩》是他早年書法風貌的代表作。

《砂步詩帖》書五言絕句詩一首。「砂步」應該是湘江之濱地名。關於「松門」，見《英光集》卷四《奉陪洞霄內閣拉殊師刹宿穹窿本公故寺絕類岳麓感之而作》詩中有「長風快雨洗松門」一句。此帖前後有元·俞和、明·文徵明等印記，曾經明·張丑《眞跡日錄》、清·安岐《墨緣彙觀》、乾隆內府《石渠寶笈》等書著錄。

此帖具歐陽詢書法的遺韻。歐陽詢的書法以楷書爲最，筆力險勁，結體獨異，骨氣勁峭，法度嚴整，於平正中見險絕，於規矩中見飄逸。米芾在學歐之前，一直在研習柳

公權的《金剛經》。元豐二年（1079），米芾到長沙上任，從魏泰處得到歐書乃知柳書的緊結是源自歐書。又一年，他在長沙的道林寺觀其所藏的歐陽詢詩牌，遂改學歐。米芾潛心學習歐書，尤其是歐字的結體。歐陽詢對字的結體尤其講究，筆畫間注重穿插避就，點畫安排至細小處仍見匠心。

《砂步詩帖》雖然字數不多，卻是筆法瀟灑遒媚，體勢修長，中宮緊結，以歐書「緊結」聳肩的意味爲主。歐書對米芾的影響時

間較長，米芾即便是在黃州領教以後，對歐書的用筆和風格仍然是躬行始終。《書史》中記載米芾對歐陽詢書法的褒美之言：「歐陽詢書《道林之寺》牌在潭州道林寺，筆力勁險，鈎勒而成。」但是到了晚年，米芾對歐書態度驟變。他在錄贈張大亨之《海岳名言》中云：「歐陽詢《道林之寺》，寒儉無精神。」米芾在充分認識了古人的書法後，就會毫不留情地對他們進行批判。他後來這樣評價歐，也就不足爲怪。

唐 柳公權《玄秘塔碑》局部 841年 拓本
北京故宮博物院藏

王世貞說：「《玄秘塔》柳書中之最露骨者，遒媚勁健，固自不乏，學之晉法大變耳。」此碑爲柳書典型之作，用筆以方爲主，起止提按分明，結構中緊旁肆，緊密中帶有疏朗開闊的氣度。

唐 歐陽詢《仲尼夢奠帖》卷 紙本 25.5×33.6公分
遼寧省博物館藏

此卷清勁絕塵，有如雄劍森森，向背轉折被稱爲一時之絕。清王鴻緒稱讚：「用筆直與《蘭亭》相似。」既有《九成宮》中宮緊湊的特點，又有《蘭亭序》清麗瀟灑灑的神韻。

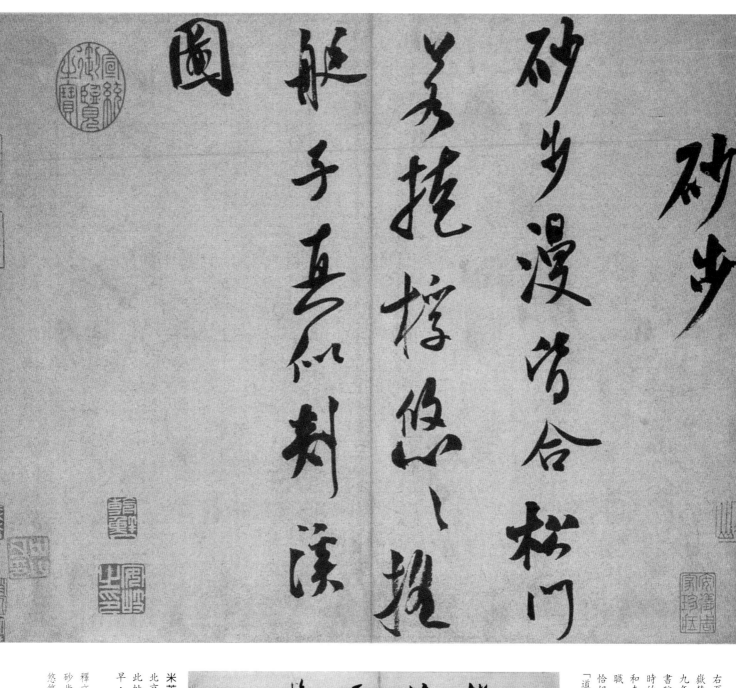

砂步

砂步漫皆合松門

悠悠搖艇悠心撓

艇子真似剡溪

圖

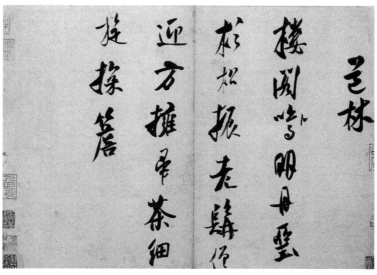

右頁圖：湖南長沙　嶽麓書院之崇道祠（洪文慶攝）

嶽麓書院位於湖南長沙之嶽麓山上，始建於北宋開寶九年（976），爲中國四大書院之一，影響甚鉅。圖是書院內之崇道祠，講壇上一篇「嶽麓書院記」爲當時的院長張栻所撰，而台上兩張椅子則是紀念周敦頤和南宋朱熹兩位理學大師來此講學。米芾曾來長沙任職，並在這裡開始認識及學習歐陽詢的書法。歐陽詢恰好也是長沙人，兩人的書法因緣，恰巧也符合祠內「道南正脈」之區的涵義。（洪）

米芾《道林詩帖》　行書　冊頁　紙本 30.1×42.8公分

北京故宮博物院藏

此帖亦是米芾在長沙時所書，但是比《砂步詩》略早，兩帖風格相近，都是歐書風貌。

釋文：

砂步漫皆合，松門若掩桴。

悠悠搖艇子，真似剡溪圖。

芭林

樓閣鳴明月螢

杉松振老鱗何

迎方擁圍茶細

提採舊

《方圓庵記》

局部　1083年　行書　宋拓寶晉齋法帖本

元豐六年（1083），米芾在杭州觀察推官任，四月九日書寫此帖。米芾此時的書法風格已經發生了較大的轉變。

首先，米芾學歐書之後，覺其過於刻板，遂棄之而追隨沈傳師。所以，此帖幾乎看不到米書中原有的歐陽詢書的竦瘦險峭，反而多得沈傳師之風，具有寬博肥美之態。

沈傳師存世的作品很少，對他書法風格的了解，我們可以通過魏泰《東軒筆錄》卷十五所云：「貞元、元和以後，柳沈之徒復尚清勁。」知其一二。米芾在長沙時，曾將沈氏所寫的《嶽麓道林寺》詩牌借回書齋，臨習了近半年之久。沈傳師今存世的僅有楷書的《柳州羅池廟碑》。我們通過此書看到，前面數行的「尚、書、部、侍、郎、賜」等字與米芾相似。

第二，元豐五年（1082），米芾初謁蘇軾於黃州雪堂。蘇軾在稱讚米書的同時亦規勸

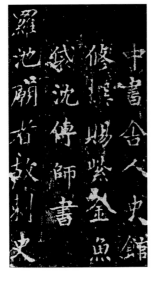

唐　沈傳師《柳州羅池廟碑》局部　823年　拓本

此碑是由唐朝的韓愈撰文，沈傳師書。原石早佚，傳世的僅有宋拓孤本。沈傳師的書法爽快騫舉，骨輕神健，米芾對他是推崇倍至，給予很高的評價。他在《海岳名言》中說沈傳師「有超世真趣，徐（浩）不及也。」

米芾學習晉人書。至此，米芾開始尋訪晉人法帖。米芾只用了一年時間便買到了王獻之的《中秋帖》。接著，想盡一切辦法得到晉人書法。他持之以恆的揣摩臨習晉朝名家法帖，深刻理解。《方圓庵中》，對米芾影響最深的是「二王」，故《方圓庵記》的結體用筆，特別是圓勁轉折處非常接近王羲之的《聖教序》。當年唐僧玄奘至東印度取經，翻譯佛教

三藏要籍六百五十七部，太宗朝為其作「序」，高宗為太子時做「記」。高宗朝，將其序、記刻石立碑，由懷仁和尚集王羲之的行書而成。米芾得其用筆清勁，點畫多姿，體態妍美。米芾《聖教序》後研習摹擬，故書中已具其風貌。

儘管米芾此時的書法較之前有所突破，並且開始地取晉人法帖，但仍然處於「集古字」的積累階段。

北宋　蘇軾《次辯才韻詩帖》局部　1090年　紙本　冊頁　29×47.9公分　台北故宮博物院藏

辯才老師退居龍井不復
出入戟往見之常出至風篁
嶺左右驚曰遠公復過虎
亭左右名之曰過溪亦曰二
龐丰笑曰杜子美不云乎与
子成二老來往二風流因作
老謹次辯才韻賦詩一首
眉山蘇軾上

名僧辯才是蘇軾的詩友之一，兩人常就詩韻相唱和，此帖所書即是蘇軾將他與辯才僧的交往比作東晉陶淵明和慧遠法師的情誼。蘇軾此書結體略呈橫扁，豐腴迭宕，渾厚中有秀逸之氣，是典型的東坡體書法。僧辯才前後多與蘇軾、米芾兩大名人交往，應也算是當代的風流人物了。（洪）

杭州龍井村景（洪文慶攝）

杭州郊區的龍井村，以產茶著名，該地清幽雅靜，無塵俗之染，附近更有九溪十八澗之名勝。當年蘇東坡便常往該地飲茶休憩，或訪名僧辯才論佛。米芾到杭州作官也常與名僧辯才往來而進出龍井，前後兩大名人互相輝映，不啻為該地增添光彩。（洪）

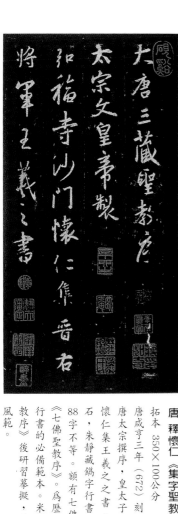

唐 釋懷仁《集字聖教序》局部
拓本 350×100公分
唐咸亨三年（672）刻

唐太宗撰序，皇太子李治作記。釋懷仁集王羲之之書。諸葛神刀勒石，朱靜藏鐫字行書30行，行83至88字不等。額有七佛像，故又稱《七佛聖教序》。為歷代學習王羲之行書的必備範本。米芾得到此《聖教序》後研習摹擬，故書中已具其風範。

釋文：
杭州龍井山方圓庵記。天竺辯才法師以智者教傳四十年，學者如歸，四方風靡，於是晦者明。

《張季明帖》

行書 卷 紙本 25.8×31.3公分
日本東京國立博物館藏

《張季明帖》約作於元祐元年（1086），為《行書三帖》之一，其他兩帖分別是《叔見》和《李太師帖》。三幅帖子合裝一卷，是米芾行書中的精品。

張季明即張旭，唐代著名書法家，又稱張長史。宋時，因「旭」犯神宗（趙頊）的廟諱，所以宋人中凡是叫趙旭的均避為「季明」、「長史」或是「張顛」。

米芾中年時期的書法多研習晉人書，得力於二王最多。但二王父子書法亦有不同，米芾也並非同等對待。王羲之的法度緊斂、古質蘊藉內含；而王獻之的骨裡雖不及其父，筆致卻是散朗妍妙，俊逸姿媚。張懷瓘論王獻之行草書時謂：「靈姿秀出，如大鵬搏風，長鯨噴浪，意逸乎筆，未見其止。」米芾天資卓越，個性張揚，驚世駭俗，所以，王獻之的書風比王羲之的更適合米芾。而且，米芾後來評價二王時說「父不如子」。由此可見，米芾更欣賞王獻之，學得最多的也是他。關於這一點，後來的評論都有談到過。如《宋史》所說的「得王獻之筆意」，還有南宋范成大說的「米禮部行草正用大令（即王獻之）筆意，稍跌宕自成一家」，都概括了王獻之對米芾的影響。

米芾是下了很大的功夫臨習王獻之的書法，尤其是他的傳世墨寶《中秋帖》。《張季明帖》就是仿《中秋帖》書寫。我們可以來做一個比較。首先是結體和用筆。兩幅帖子的前二十餘字，其中就有「秋」、「不」、「復」、「如」、「何」、「相」等字在結體和用筆上相似。然後從整體來看，《中秋帖》中的飛動的氣勢，字間的映帶來看，《張季明帖》中的「一筆書」也是十分相像的。所謂「一筆書」，就是指帖中的字大都相連的。即使是不相連屬的字，也都是筆斷意連，血脈相通的。由此，我們通過此帖可以想像得到米芾是如何盡得王獻之的風骨。

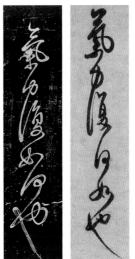

右：米芾《張季明帖》 左：張旭《秋深帖》

晉 王獻之《中秋帖》 行書 卷 紙本 27×11.9公分
北京故宮博物院藏

又稱《十二月帖》。《中秋帖》與王羲之的《快雪時晴帖》、王珣的《伯遠帖》合稱「三希」。《書斷》上說：「字之體勢，一筆而成，偶有不連，而脈不斷，及其連者，氣候通其隔行。」此帖書法縱逸豪邁，是王獻之的創造的新體。

唐 張旭《秋深帖》 局部 戲鴻堂帖本

此帖在米芾的《書史》中被列為張旭的真蹟五帖之一，備受好評，《張季明帖》的寫作即緣於米芾得到了《秋深帖》。此帖起首的「氣力復何如也」為一筆書，次行的「秋深不審」四字為楷書，一氣呵成。米芾在《張季明帖》中也仿張旭作一筆書，但兩者書風明顯不同。（黃）

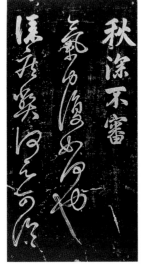

米芾《張季明帖》

王獻之《中秋帖》

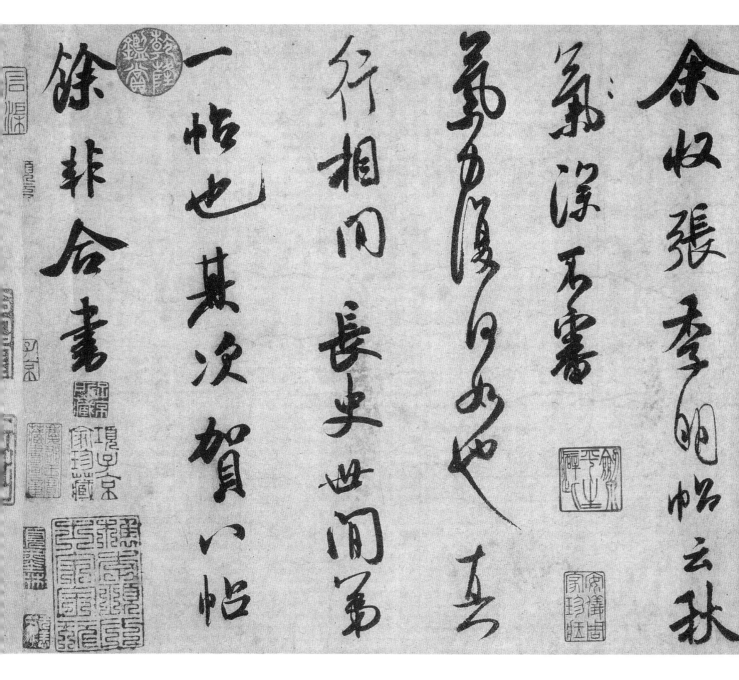

余收張季明帖云秋

氣深不審

行相同

長史世間第

行相同

一帖也其次賀八帖

餘非合書

《蜀素帖》

局部　1088年　行書　卷　絹本　27.8×270.公分　台北故宮博物院藏

擬古

青松勁挺姿，凌霄恥
屈盤。種種出枝葉，牽
連上松端，秋花起絳煙
蔣蕊錦繡殷。不羞不
自立，銦光射丸丸，相見
青松本無華，安得保
歲寒。龜鶴年壽齊，羽介所

北宋時，蜀地（四川）生產一種質地精良的本色絹，上面織有烏絲欄，製作講究，稱爲蜀素。此絹造於宋仁宗慶曆四年（1044），經林希家珍藏二十餘年後，始於熙寧元年（1086）裝裱成卷。林氏並遍訪當時名家作書，但各家謙遜，只在卷尾題字，因爲絲綢織品的紋羅粗糙，澀澀難寫，故非功力深厚者不敢問津。

宋元祐三年（1088）八月，三十八歲的米芾應湖州（浙江吳興）郡守林希邀請，遊覽太湖近郊的苕溪。林希取出家藏數十年的蜀素卷，請米芾書寫。米芾當仁不讓，一口氣寫了自作的八首詩。卷中數詩均是當時紀遊或送行之作。卷末款署「元祐戊辰，九月二十三日，溪堂米黻記」。

米芾的《蜀素帖》以其在蜀素上作詩定名，是他盛年時期的代表作品。從整體看，字體開始向外展拓，筆畫趨於豐肥。用筆縱橫揮灑，洞達跳宕，方圓兼備，剛柔相濟。章法上，粗重的筆畫與輕柔的線條交互出現，流利的筆勢與澀滯的筆觸相生相濟，風檣陣馬的動態與沈穩雍容的靜意完美結合，形成了《蜀素帖》獨具一格的章法。

米芾此帖用筆多變，正側藏露，長短粗細，體態萬千。並且大量使用提、挫的動作，這些動作的運動幅度較大，富於跳躍性，不似使轉、絞轉、平轉等那樣平穩含蓄。黃庭堅後來評價他的字「如快劍斫陣，強弩射千里，所當穿徹」。此帖後評曰：「如獅子搏象，全力以赴」，「當爲生平鉅作」。王澍說「此帖風神秀髮，仙姿絕世」，爲老米行書第一。

這幅作品書於絹素上，多有渴筆，筆鋒轉側變換刷掠之妙，毫髮畢現，肥不露骨，瘦不露筋，用險得夷，張中有聚散，用筆在勁峭中見姿媚。

另外，由於絲綢織品不易受墨而出現了較多的枯筆，使通篇墨色有濃有淡，如渴驥奔泉，略顯剛健。字體欹側，行氣多變，有王獻之筆意。所以清高士奇曾題詩盛讚此帖：「蜀縑織素烏絲界，米顛書邁歐虞派。出入魏晉醖天眞，風檣陣馬絕痛快。」與同期代表作《苕溪詩帖》均達到了行書的最高成就。

忘形鼹鶴有沖霄心籠

厭戞尾君以竹雨附口相

將上雲衢報沙恒多語

一語隨滔滔

吳江垂虹亭作

斷雲一片洞庭帆玉破鱸

魚霜破柑好作新詩繼采

芰垂虹秋色滿東南

浮五湖霜氣清漫漫不

潮水天形何頃織織女支

橫若具戲當蛾釋家星

時為湖州之作

吳琚《壽父帖》 紙本 22.5×48.7公分 北京故宮博物院藏

吳琚（?—約1202），字居父，號雲壑，是陸游同時代的書法家，書史稱其「性寡嗜好，日臨古以自娛，字體類米芾」。目此帖可見一斑。《壽父帖》，當為吳琚淳熙末年知潭州期間所書。清初收藏家安岐（儀周）曾得此物，並記曰：「初視之，以為米書；見款，始知雲壑得意書。」刻入《三希堂法帖》第十七冊。

壽父 判寺 方滋 吳琚

《苕溪詩》

局部 行書 卷 紙本 30.3×189.5公分
北京故宮博物院藏

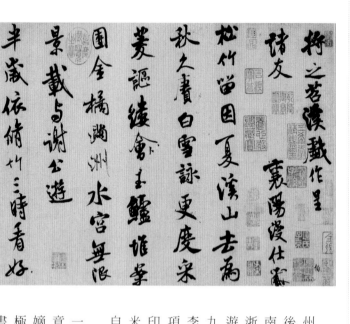

此詩為米芾自書遊苕溪（今屬浙江省湖州）後所作。米元章自從在淮南辭去官職後，落拓失意，沿運河揚帆而行，作東南之遊，遊宜興、無錫，浙東諸地。此帖是他應湖州刺史林希之邀，遊苕溪時所寫，五律六首，凡35行，共二百九十四個字。本幅有宋米友仁題，後幅有明李東陽題跋，鈐有元代鮮于樞、明代陸完、項元汴，清朝的梁清標、乾隆、嘉慶等收藏印諸方。通詩中對景色風光的描繪，表現了米芾放蕩不羈的性格，並且可以看出他悠然自得的閒適心情。

《苕溪詩》是其傳世墨蹟中的代表作之一，法度整然而又時出新意，瀟灑、超逸的意趣流露於筆端。米芾可以說是「二王」的嫡傳，此帖的書寫風格與王羲之的《蘭亭序》極為相近。《蘭亭序》被稱為「天下第一行書」，米芾有詩贊其「翰墨風流冠古今，鵝池誰不賞山陰，此書雖向昭陵朽，刻石猶能抵萬金。」米芾取其遒媚勁健，在書寫時富於變化，揮灑自如。雖然他已中年，字中卻不乏天真之氣。他以胸中之美，貫注全篇，整個書風令人驚嘆不已。這成為米芾風格的獨特之處。

此帖用筆沈著瀟灑，兼用正、側、藏、露等多種筆法，是米芾形成獨特風格時期的代表作品。趙構以為：「米芾能得書之名，似無負於海內。以芾攻六朝翰墨，副在筆端，故沈著痛快，如乘駿馬，進退自如，不煩鞭勒，無不當人意，然喜效其法者，不過得外貌，高視闊步，氣韻軒昂，殊不究其本六朝妙處醞釀，風骨自然超逸也。」此書秀潤勁利，奇側生姿，有雲煙捲舒翔動之氣。

此外，帖中有些字的用筆仍然是顏書的筆法。米芾學書最早學的唐人是顏真卿，他將自己下過很大功夫摹寫的顏真卿《爭座位帖》譽為「在顏最為傑思」。米芾有許多特殊的筆法，如「門」右角的圓轉豎鈎的陡起，還有蟹爪鈎，都取自顏體。而此帖中的「蘭」字就是集自顏真卿的行書。

關於運筆，米芾自己曾經提出「無往不收，無垂不縮」的觀點，此帖字數較多，正好可以掌握米字「縱橫開闔，轉折如意」的筆勢特點。

從卷後的鑑賞印可知，此卷在清乾隆時入內府，後來被溥儀出宮時帶到了東北，最後失散流落民間。1963年北京故宮收得此卷，但卷中「念養心功厭」六字殘失，「載酒」二字缺損。後來經過鄭竹友先生傾力根據未損前的照片將卷上所缺之字補全，終使《苕溪詩》完璧。

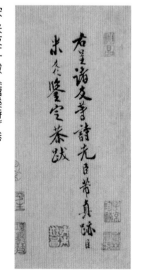

宋 米友仁 跋 《苕溪詩》卷

《苕溪詩》卷後有米芾的兒子米友仁的題跋，鑑定此卷為米芾的真跡。

元祐戊辰八月八日作

廳滿郡行

對聲卞懷曉二月依

情漫有蘭隨色寧無石

榮園枝殊自得顧我若舍

密友從春拆紅藥過夏

有魯公陪

定賦枚漁頌堪畫蓋又

峯開過刷如尋戴遊梁

來句留荊水話襟向下

旅食緣交駐浮家為興

愧梁鴻

彼此同暖衣革食飽但覺

緣東入境親疎集他鄉

蓬熱來隨意住涼至逐

仕倦成流落遊頻慣轉

過江東

鴻秋帆尋賀老載酒

景載與謝公遊

圍金橋滿洲水宮無限

菱謌綵會下主鑑堆拳

秋久賫白雪詠更麼榮

松竹留因夏溪山去為

諸友

襄陽漫仕黻

將之苕溪戲作呈

《苕溪詩》局部

13

《致景文隰公尺牘》

1091年 行書 冊頁 紙本 28.4×39.5公分
台北故宮博物院藏

米芾的書法兼精各體，造詣極深，在眾多的古代書家中，他最為欣賞的就是王獻之，王獻之對他的書法影響也很大。米芾為了得到名家的書法真蹟往往是不擇手段，他慣用的手法，一是購買，二是交換，三是調包。一次，當他得知友人劉季孫購得王獻之的《送梨帖》之後，便決定以歐陽詢真蹟二帖、王維雪圖六幅、正透犀帶一條、硯山一枚與劉季孫作爲交換。然而，米芾沒有想到的是，先前借走硯山的王詵竟遲遲不還，在無法交出硯山又恐怕劉季孫改變約定的情況下，米芾便於元祐六年（1091）十二月寫了這封信，凡10行，共85個字。在信中，米芾希望能夠將手中的懷素帖先交給劉季孫，使交易能夠得以繼續。

由於這是一封手札，相較於米芾平時那些刻意求工的書法作品而言，益發顯得自然、生動，沒有太多做作的痕跡。此帖中，他以二王書風爲基礎，運筆非常瀟灑、隨意，增加了許多結體左右傾側，欲左先右，欲揚先抑；線條粗細變化、對比。米芾在書寫過程中，隨著語意的傳達，書寫的速度變得愈來愈快，讓人想像到他寫此信時急切的心態。到了最末兩行落款與上款時，米芾先是以連續的使轉造成一氣呵成的運筆，再用

點畫分明作爲全文的總結，從而使整件作品的氣勢達到了頂點，給人一種酣暢淋漓，嘎然而止的感覺，令人回味再三。

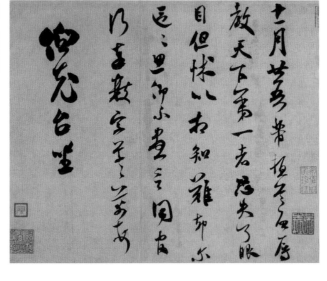

米芾《伯充帖》局部 1097年 行草書 冊頁 紙本 27.8×39.8公分 台北故宮博物院藏
凡6行，共52個字。「伯充」即秦王（趙德芳）一系宗室趙叔盎。此帖是一信札，元章寫給伯充的書信有多通，這一封應是最早。

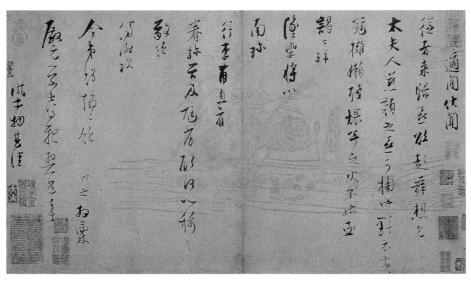

南宋 張即之《致殿元學士尺牘》行書 冊頁 紙本 30.7×53.6公分 台北故宮博物院藏
米芾的書法到了南宋甚有影響力，南宋書家張即之的作品中也可見米芾之影響，如本件尺牘在筆畫的轉折上與米書風格頗類似。（蔡）

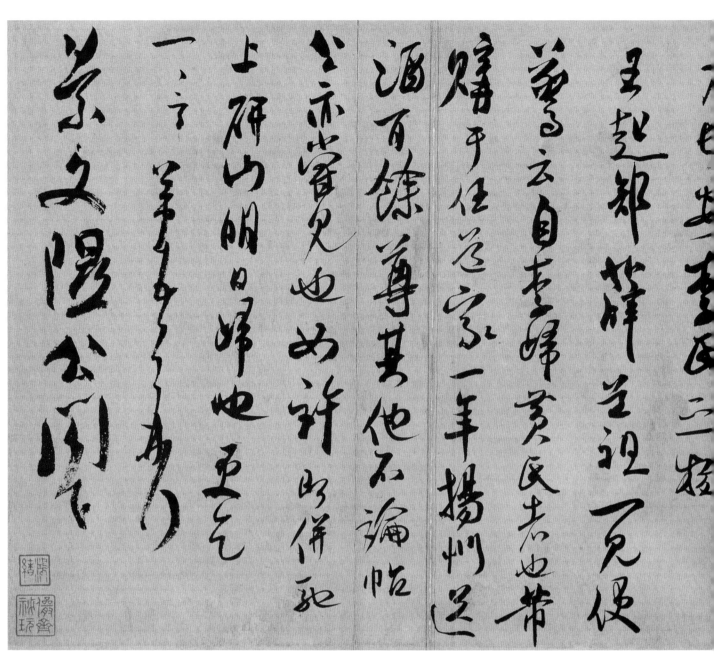

北宋 王詵《行草書自書詩卷》局部 紙本 31.3×271.9公分 北京故宮博物院藏

王詵(1036-1093),字晉卿,山西太原人;因娶宋英宗女魏國公主而爲駙馬爺。他本身喜好藝文,嘗與蘇軾、黃庭堅、米芾等當朝著名的文人雅士交往,因向米芾借硯山未還,才導致米芾寫《致景文隰公尺牘》之書札。王詵富收藏,工書畫,其書法自具面目,難定師承。本幅作品,字的結體緊實,字句行間自然暢快。可與米芾的書法做一對照,欣賞同時代的書法異趣。(洪)

釋文:

芾篋中懷素帖如何?乃長安李氏之物。王起部、薛道祖一見便驚素云:自李歸黃氏者也。芾購於任道家,一年揚州送酒百餘尊,其他不論。帖公亦嘗見也。如許,即併馳上。研山明日歸也。更乞一言。芾頓首再拜。致景文隰公閣下。

《留簡帖》

普林斯頓大學美術館藏

1094年 行書 冊頁 紙本 31.7×39.7公分

《留簡帖》為米芾信札，凡9行，共65個字，是他離開雍丘赴京時所作。米芾為民請命不成後，對朝廷及對仕途已經心灰意冷。他辭去了縣令一職，寧願在當地做一個監廟的閒差。從此帖的內容來看，與《監斗帖》相接。此云「行李已及」，彼云「寒夏一空」，此帖應該是寫在《監斗帖》之前。

《留簡帖》是米芾中年時期的作品，用柔毫書寫，「振迅天真，出於意外」。起首字作行書，「芾」字長橫露鋒，接著便以草行相間一瀉而下，迅捷中略帶遲留之意，線條既圓勁流暢而又沈穩，痛快淋漓，妙趣橫生，字字精神。

北宋四大書家的書法皆強調主觀的表現，所以四大書家各有偏向，如年紀最長的蔡襄之書法，著重在「神」，其次的蘇東坡作書重在「意」，黃庭堅作書重在「韻」，而米芾的書法則重在「趣」。他在《海岳名言》中說：「心既貯之，隨意落筆，皆得自然，備其古雅。」又說：「裴休率意寫碑，乃有真趣。」所以，米芾在書法創作的全過程中，十分崇尚天真自然的書風。這全過程，包括執筆的要領、創作的心態、運筆的步驟、佈局的構思以及產生的藝術效果等。《留簡帖》很好地體現了米芾的這一觀點。

帖中的字體看似左傾右倒，形骸放浪，卻是欹正相生，富有強烈變化的節奏感。運筆變化多端，各不相同，用筆的連斷、提按、收放，給人率意無拘、流暢痛快的感覺。「自然」、「古雅」、「率意」和「真趣」正是米芾在書法藝術中追求的境界。

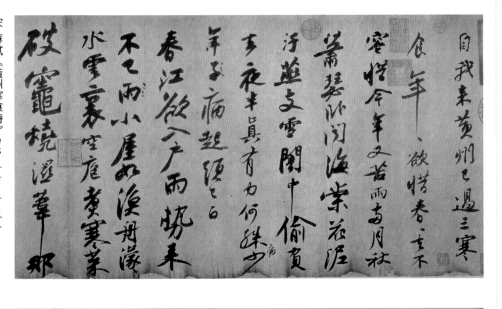

宋 蘇軾《黃州寒食詩》局部 行書 卷 紙本 33.5×118公分 台北故宮博物院藏

蘇軾文列唐宋八大家，書居宋四大家，為宋代文人典範。」蘇軾嘗自云：「我書意造本無法，點畫信手煩推求。」蘇書勝在意，落筆沈著痛快，揮灑隨意，轉運有度，縱橫奮躍。而此帖更是筆墨豐潤，筋骨內含，結字傾側多姿，是其不朽傑作。

宋 黃庭堅《寒山子龐居士詩》局部 行書 卷 紙本 29.1×213.8公分 台北故宮博物院藏

宋四大書法家之一的黃庭堅，其書法以韻取勝。其行草書以險絕為勢，橫逸自成，此帖奇姿危態百出。其力豐道，圓勁婉暢，以逆筆取勢，是他晚年的傑作。筆

宋 蔡襄《自書詩》局部 行書 卷 紙本
28.2×221.2公分 北京故宮博物院藏

此帖是蔡襄書法成熟時期的作品。該作起首行中帶楷，漸次流暢自然，變爲行草書，最後又揮灑爲小草。《平生壯觀》一書中評其爲：「此公第一行書。」卷後有宋楊時、張正民、向水等人的題跋：曾被宋朝的賈似道、清梁清標諸人鑑藏。

釋文：

莆頓首再拜。前留簡而去，不得一見，於今快快。辱教，知行李已及。偶以林慮巡歷，既以迴避，遂謁告家居，或渠未至，急走舟次也。糧如命。他幹一一示下。對客草草。莆頓首。

詩之三
南劍州芋陽鋪見臘月桃花
可笑夭桃耐雪風山家墻外見疏紅
爲君持酒一相向生意雖殊歲月同
書戴處士屋壁
長岡隆雄來北遷勢到舍下方迴旋
三世白士猶醉眠山翁作善天麿怜
如彼發源今流泉兒孫何敢憂新年
有起家者生其間頤荷奇孝學新
題龍紀僧居室
山僧九十五行是百年人焚香讀夜起
意酒會見天真生平持戒定老大有
精神那知不憂者那藏故時新
題南劍州延平閣
雙溪會一流新橋橫鮮絡浮居號
霄窗臥影澄下峽深風力豪石

《向太后挽詞》

1101年 小楷 冊頁 紙本 30.2×45公分
北京故宮博物院藏

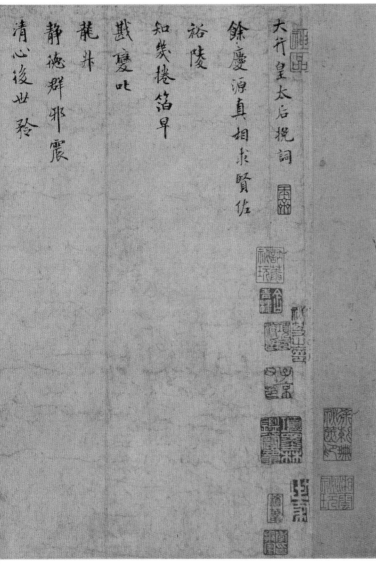

《向太后挽詞》是米芾的小楷代表作，書寫於宋徽宗建中靖國元年（1101），時年五十一歲。作品後有明代董其昌臨《向太后挽詞》和題跋，及明陳繼儒、項元汴、清代的孫慎行、徐渭仁、繆荃孫等二十八家的觀題。向太后是宋神宗的皇后。神宗歿，哲宗繼位，向太后被尊為皇太后，卒於建中靖國元年。

元符三年（1100），年僅二十五歲的哲宗病死，向太后在曾布、曾卜、許將等執政大臣的支持下，立趙佶為帝，即著名的昏君徽宗，終於把北宋王朝推上了滅亡的道路。徽宗即位後，向太后「權同處分軍國事」。太后在神宗時即是守舊派，在政後隨即重用舊黨，韓祺長子韓忠彥為政後不久後又昇任右相，左相章惇、執政蔡卜等人相繼受到攻擊，守舊派官員陸續上台。當年七月，向太后還政後不久，反對立徽宗為帝的左相章惇被罷相。

米芾存世的楷書作品不多，此帖更是其楷書精品。米芾生平自負能提筆作小楷，筆畫端巾，字如蠅頭，而位置規模卻皆若大字。此帖恰恰反映了這一特點。

其二，此帖的結字介於行楷之間，筆法精煉，從中可以一窺褚遂良的書法對他的深刻影響。楊守敬在跋米芾的《向太后挽詞》《唐太宗哀冊》云：「此書結構用筆，神似褚書，結構也極為生動，更為可貴的是褚字中透出一種高傲的神采。而米芾性情多變，不喜拘泥，行為處世張狂駭俗，褚氏的書風正合米芾的脾胃，所以，「慕褚而學最久」。從而，米芾對用筆和精神這兩要素十分重視。他說：「要得筆，謂骨筋、皮肉、脂澤、風神皆全，猶如一佳士也。」

米芾不但將褚氏書法的好處學得入木三分，而且清楚地看到其缺點，加以修正創造，融會貫通。他指出：「去顏肉，增褚骨。發天秀，助神物。」將顏書的豐肌削去一些給稍嫌骨峻的褚書。所以，此帖雖然研筆如鐵，但秀媚之氣顯現於字行之間。像此精致的小楷在米芾不多的楷書中極為少見。

唐 顏真卿《麻姑仙壇記》拓本

此碑是代表顏書風格的佳作之一。端嚴中正求變化，秀穎超舉。用筆橫輕豎重，以轉代折，易方為圓。顏字有「如錐畫沙，如印印泥」之說，可以從其力透紙背的筆道中體味，然又見筆姿輕妙，蠶頭燕尾，雄秀兼得。

18

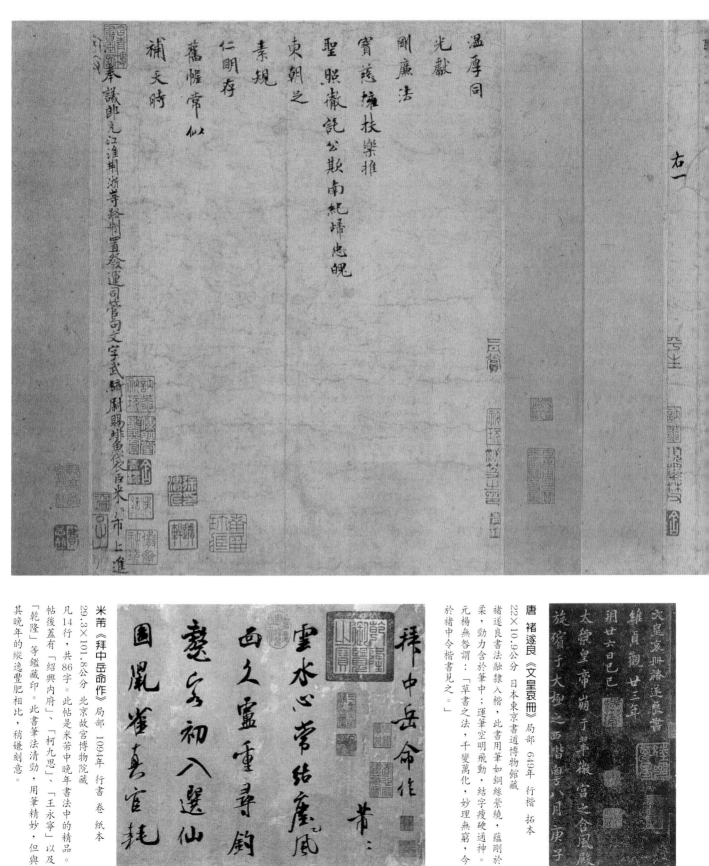

溫厚同
光獻
剛廉法
賓慈擁扶樂推
聖照徹訖公歟南紀嬪忠覬
東朝之
素規
仁明存
舊幃常儀
補天時

奉議郎元江淮荊浙等路制置發運司管勾文字武騎尉賜緋魚袋臣米□上進

唐 褚遂良《文皇哀冊》局部 649年 行楷 拓本
22×10.9公分 日本東京書道博物館藏
褚遂良書法融隸入楷，此書用筆如銅絲縈繞，蘊剛於柔，勁力含於筆中；運筆空明飛動，結字瘦硬通神。元楊無咎謂：「草書之法，千變萬化，妙理無窮，今於褚中令楷書見之。」

米芾《拜中岳命作》局部 1094年 行書 卷 紙本
29.3×101.8公分 北京故宮博物院藏
凡14行，共86字。此帖是米芾中晚年書法中的精品。帖後蓋有「紹興內府」、「柯九思」、「王永寧」以及「乾隆」等鑑藏印。此書筆法清勁，用筆精妙，但與其晚年的縱逸豐肥相比，稍嫌刻意。

文皇冊褚遂良書
維貞觀廿三年
朔廿六日己巳
太樂皇帝崩于翠微宮之含風殿
旋殯于太極之西階海于八月庚子

19

《紫金研帖》

行書 冊頁 紙本 28.2×39.7公分
台北故宮博物院藏

米芾《紫金研帖》寫於建中靖國元年（1101）七月後，凡7行，共44個字。當年，米芾在眞州時，蘇軾自嶺外歸來後，專程到眞州拜訪了米元章，離開時蘇軾借走了米芾的紫金硯。靖國元年，蘇軾卒於常州。米芾聞此訊，遂寫隨筆一則，即此帖。帖後鈐有「稽察司印」（半印）、「安岐之印」、「乾隆鑑賞」、「宣統鑑賞」等鑑藏印，是米芾最爲著名的傳世書法佳品之一。

秦漢以前的書法，講究流爽之美。「流爽之美」一詞，是以中鋒運筆，令點畫線條有「玉箸」之態而言。但此期書法筆法所重視的，仍然是書法外在的視覺美感，還沒有達到令書法的點畫線條具有「骨峻」、「筋健」、「肉腴」、「血活」之美的審美高度。

到了唐代，已經開始有了對書法筋、骨、肉、血的有意識追求。直至宋代，對「骨峻」、「筋健」、「肉腴」、「血活」的追求，不再侷限於理論學說，而是出現了如米芾《紫金研帖》這樣功力的代表力作。

米芾的《紫金研帖》，令毫平鋪紙上，爲生「萬毫齊力」的效果，使書法具有「骨峻」、「筋健」、「肉腴」、「血活」等美感。這種「平鋪紙上，萬毫齊力」的筆法，產生了叨、夾、紐、又的效果。如《紫金研帖》中「蘇」字的草頭兩點，「之」字上點的寫法；可以「叨」帖中眾多橫畫的起筆；甚至可以「夾」；可以「又」，如帖中「物」字收筆的兩撇。

總之，米芾的《紫金研帖》，血濃骨老、筋藏肉盈，姿奇態逸，用筆靈活。宋代以後的書法大家，如元之鮮于樞、明之吳寬、徐渭、黃道周、倪元璐，清之王鐸、傅山，都是在深刻研習米芾書法後而卓然成爲大家的。此帖是米芾書法功力至深的成果。

秦 李斯 《泰山刻石》 拓本

李斯書法豐勻，方圓妙絕，爲小篆正宗。孫過庭《書譜》中說：「篆尚婉而通」。小篆當以「婉通」爲正宗。轉角婉通，連接自然渾成而不露痕跡。米芾也曾經研習過秦漢書法。

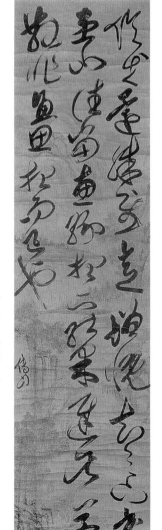

清 傅山 《草書軸》 草書 軸 紙本 202×52.4公分

遼寧省博物館藏

傅山爲清代初期著名書家，書風也受米芾影響。傅山的篆、草書尤爲著名，此作行氣舒暢，靈活飛動，爲傅氏草書佳作。（蔡）

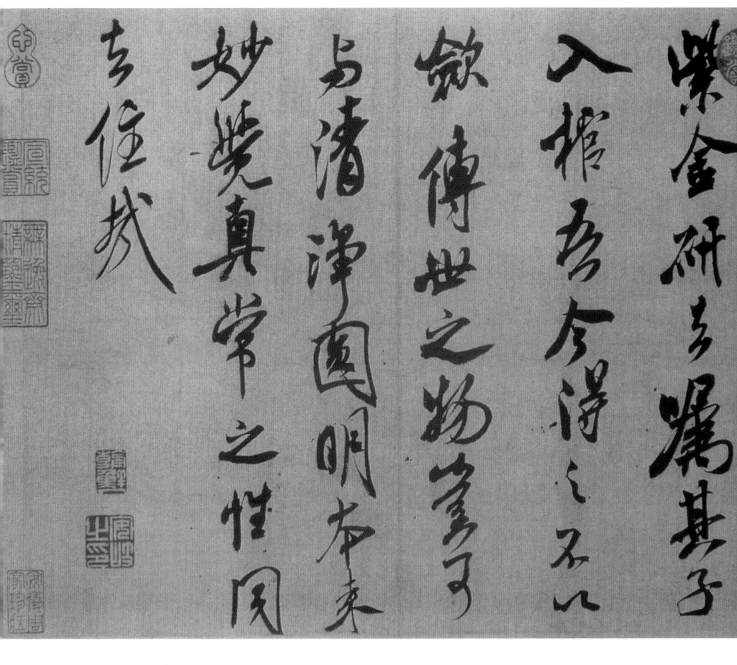

右頁圖：明 徐渭《草書論書法卷》局部 紙本
32.1×736.5公分 北京故宮博物院藏

徐渭（1521-1593），浙江紹興人。曾為閩浙總督胡宗憲的幕僚，但晚年命運悲慘寥落，其詩文、書畫均奇姿縱肆，風格獨具。本幅作品字體緊密相依，筆墨輕重的節奏變化豐富，徐渭學過米字，反過來評米芾的書法，更是有意思。（洪）

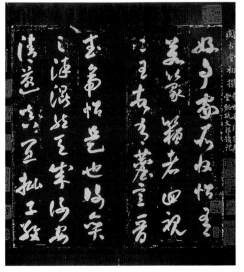

米芾《自敘帖》局部 群玉堂帖拓本
東京國立博物館藏
凡88行，共298個字。此帖是米芾自敘臨池心得以及學書的過程，是他自己一生學書的總結。帖中的字雖大，但風格與《紫金研帖》接近，兩帖結字的形態有十餘處相似。例如「蘭」字與《紫》的「圓」字鈎的用筆都再加一個波折。

《紫金研帖》

《自敘帖》

釋文：蘇子瞻攜吾紫金研去，囑其子入棺。吾今得之，不以斂。傳世之物，豈可與清淨圓明本來妙覺真常之性同去住哉！

《珊瑚帖》

行書 冊頁 紙本 26.6×47.1公分
北京故宮博物院藏

此帖爲其晚年所書，凡11行，共65字。

關於此帖書寫的具體時間，根據帖中提到的《天王》、《問禮》皆未記錄於《畫史》，而米芾二史已提及《寶晉齋》命名，故可以推斷此帖是作於建中靖國元年（1101）之後。帖中提到的謝景溫於紹聖四年（1097）年末卒，亦符合人去物易之例。有人認爲「天支

節相」是指謝景溫，其實天支是指天潢貴冑，所以金座珊瑚應該是宗室某人舊物也。

此帖爲米書中銘心絕品，以勢取勝，與他中年以前的書法相比，結字奇偉，字態奇逸超邁。用筆以中鋒爲主，藏鋒處微露鋒芒，露鋒處亦顯含蓄，垂露收筆處戛然而止，似快刀斫削；提按分明，牽絲勁挺；亦

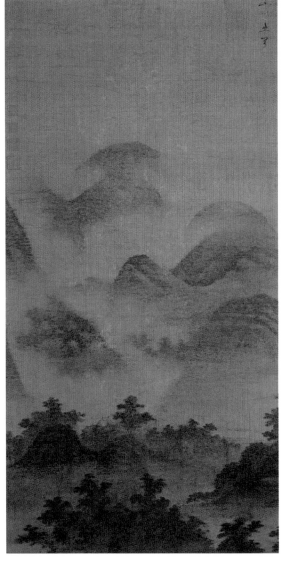

濃亦纖，亦中亦側，不燥不潤。緊湊的點畫與空白強烈對比。正如元代虞集評價：「神氣飛揚，筋骨雄毅，而晉魏法度自整然也。」

此帖與《紫金研帖》是同一風格，例如長豎鈎的用筆，前者「閣」、「朝」、「珊」、「瑚」，與後者「圓」、「明」、「同」的角度形態逼似，這些也是米書這一時期的特點。

《珊瑚帖》有字有畫，皆出於米芾之手。

帖中的珊瑚筆架是米芾在行書中信手所及。筆架的用筆純用書法筆意，畫柱用筆自上而下，露鋒緩行，畫弧則是頓筆蓄意。挑筆出鋒，畫檔是由左至右，中間略有補筆，以取圓潤和實抱杜之意。下邊金座的運筆飄逸瀟灑，錯落有致。筆架的形狀被生動地鈎畫出來，率意天眞的趣味於其中，「書畫同源」可見一班。珊瑚筆架一側架左書「金坐」二字，爲其興致所爲，也是米芾文人墨戲繪畫的一種表現。

史載米芾「畫山水人物，自名一家」，尤工臨移，至亂眞而不可辨別。他多以山水古今相傳，少有出塵格，因信筆爲之。多以煙雲掩映樹木，不取工細，自成一家面貌。他特別欣賞董源的「平淡天眞，不裝巧趣，意趣高古，率多眞意」又受到了江南山水的啓發，逐創造出破墨點染的山水。米芾在創造運用簡率的潑墨表現煙雲迷漫的境界有較大的突破。作品多爲紙本，畫風中突出了作者在揮灑奔放中寫實的特點，特別富於江南煙雨迷濛景色的表現，也被稱爲「米家山水」。《珊瑚帖》從一個側面反映出米芾式的奇特畫風。

（傳）米芾《天降時雨圖》 軸 水墨 絹本 149.8×78.9公分 美國弗利爾美術館藏

米芾畫作流傳至今者如鳳毛麟角，幾乎不可得見。此畫傳於米芾名下，充分運用水墨暈染的方法來表現煙雲掩映的山景，的確透露出平淡天眞的韻味。（蔡）

收張僧繇天王看薛稷題同之判斷

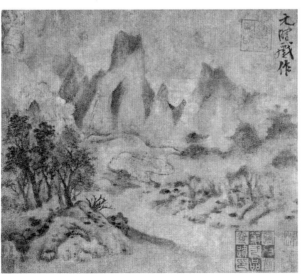

《紫金研帖》「明」字與《珊瑚帖》「朝」字比較

左圖是《紫金研帖》的局部。右圖是《珊瑚帖》的局部。兩個字的橫畫用刷筆，粗細相對比。「月」旁的橫豎鈎的波折相似，一筆多變化。

南宋 米友仁《遠岫晴雲圖》1134年 日本大阪市立美術館藏

24.7×28.6公分 水墨淡彩 紙本

米友仁的繪畫作品繼承其父的風格，以水墨暈染爲主，細部用濃淡墨點堆砌，強調山林之間瀰漫的雲氣，被稱爲「米家山水」。此圖上端有米友仁自識，並於畫幅右上處署款，「元暉戲作」。(蔡)

釋文：收張僧繇《天王》，上游薛稷題，間二物，樂老處元直取得。又收景溫《問禮圖》，六朝花。珊瑚一枝，金座。三枝朱草出金沙，來自天支節相家。當日蒙恩預名表，愧無五色筆頭花。

三枝朱草出金沙金座
來自天支節相家
當日蒙恩預名表
愧無五色筆頭花

23

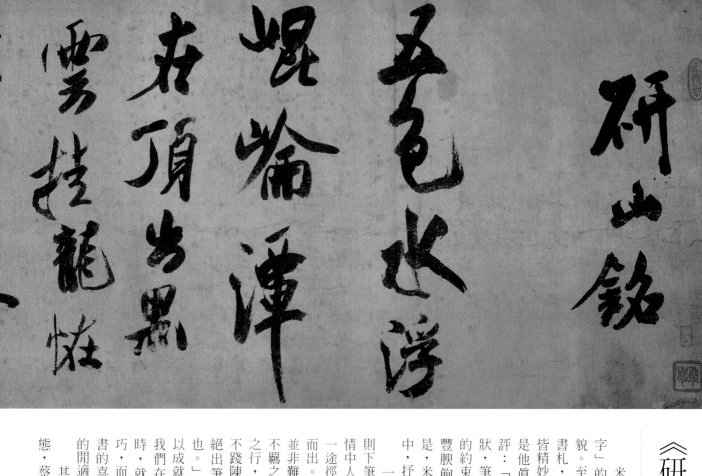

《研山銘帖》

1101-1102年　行書　卷　紙本　35.8×136.3公分

北京故宮博物院藏

米芾在五十歲左右結束了「集古字」的階段，形成了自己的書法面貌。至此，他的書法作品無論是一通書札，一篇隨筆，還是題跋、詩行，皆精妙絕倫，攝人魂魄。《研山銘帖》是他真蹟精品中的代表作。王庭筠評：「鳥跡雀形，字意極古；變態萬狀，筆底有神。」此帖不受前人成法的約束，下筆倜儻縱橫，跌宕多姿。尤為可貴的是，米芾在此帖中將個人情感融入其中，抒發性情天趣。

一件書法作品要想使觀者動容，則下筆前必須先有情在。米芾本是性情中人，而官場中的壓抑更迫使他找一途徑，得以將自己的真實感情噴瀉而出。所以，做到書中有情對他而言並非難事。孫覦有云：「米南宮跡弛不羈之行，喜為崖異卓鷙，驚世駭俗之態，故其書亦類其人。超軼絕塵，不踐陳跡，每出新意於法度之中，而絕出筆墨畦徑之外，真是一代奇蹟也。」米芾不守繩尺，自抒情性，得以成就自己的書法。了解了這一點，我們在欣賞或是學習他的書法作品時，就不會僅僅侷限於他的書法技巧，而是更深層次的感受到他一寓於書的喜怒哀樂，體味到《研山銘帖》的閒適。

其實，關於書法創作中的心理狀態，蔡邕在《筆論》中也曾經談過，

他說：「書者，散也。欲書先散懷抱，任情恣情，然後書之。」米芾在此基礎上深入：「學書須得趣，他好俱忘，乃入妙，別為一好縈之，便不工也。」只有澄思靜懷，心無旁鶩，感受才會自筆底宣洩而出。

感情的表達還是需要技巧的輔助，二者是相得益彰。米芾對於執筆總結出一條寶貴的經驗：「學書貴弄翰，謂把筆輕，自然手心虛，振迅天真，出於意外。」米芾書法的精神，還是受到褚遂良書法的影響。米芾在長期的臨習中，一直保持褚氏的筆意，直到晚年而不衰。總之《研山銘帖》無論在用筆上還是精神上，在米芾的大字墨蹟中，應推為上品。

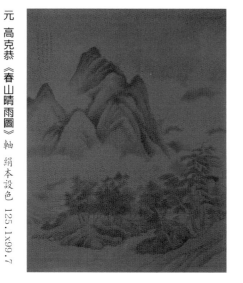

元　高克恭《春山晴雨圖》軸　絹本設色　125.1x99.7公分　台北故宮博物院藏

高克恭為元代文人畫家，擅畫墨竹，而山水畫風受二米影響。為元代學米的名家。從高氏作品中，可以看出後人對「米家山水」的印象與認知。（蔡）

24

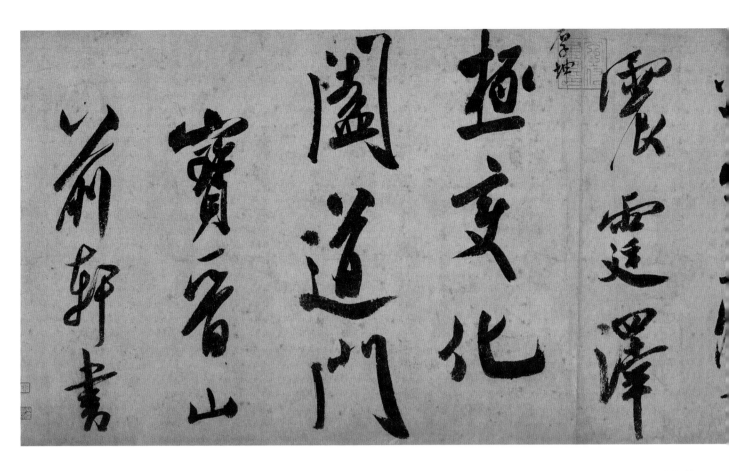

釋文：
五色水，浮崑崙。潭在頂，出黑雲。挂龍
怪，爍電痕。下震霆，澤厚坤。極變化，闔
道門。寶晉山前軒書。

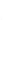

米芾《清和帖》（又名《致寶先生尺牘》）局部
台北故宮博物院藏
1103年 行書 冊頁 紙本 28.3×38.3公分
信札一則。凡8行，共50字。此帖作於米芾將去太常
之時，是其後期的作品，蓋有「項元汴印」等鑑藏
印。書法勁挺，運筆流暢。

上圖：金 王庭筠《自題幽竹枯槎圖卷》局部
行書 卷 紙本 38.1×277.7公分
日本京都藤井有鄰館藏
此帖其書仿米芾，又兼有晉法度。
此帖其書仿米芾，又兼有晉人風韻，筆致俊逸，神氣
超邁。不失米書法度。元代著名書法家鮮于樞認為米
芾之後，學米書而得神韻者，僅王庭筠一人而已。明
代李日華也說：「庭筠書法沉頓雄快，與南宋諸老各
行南北。」

《虹縣詩》

局部 1106年 行書 卷 紙本 31.2×478.7公分
日本東京國立博物館藏

《虹縣詩》是米芾大字行書代表作，卷後有元、劉仲游、元好問、清、王鴻緒題跋，曾為清曹溶、完顏景賢等人鑑藏。虹縣是泗縣的舊名，處於汴水之上。此地是米元章往返汴京和潤州之間的必經之地。從聯中詩句「天使殘年司筆研，聖知小學是家風」可知，此帖是作於赴書畫兩學博士道經泗縣之時。這首詩的選辭煉句十分講究，平易、奇險兼而有之，正是「煙雲掩映」的米家山水筆法。清人沈德潛論詩之煉字：「以意勝而不以字勝，故能平字見奇，常字見險，陳字見新，樸字見色。」

書法寫大如寫小，筆勢跌宕，有酣暢飛舞之勢，但過於縱橫恣肆，是過分逞才使氣的故作異態。還是老態橫出不能掩？總之是有點怒張筋脈，險怪躁露之態，即當時山谷所說：「似仲由未見孔子時風氣。」

米芾認為：「『三』字三畫異，故作異重輕不同，出於天真，自然異。」又說：「歐、虞、褚、柳、顏，皆一筆書也，安排費工，豈能垂世？」這裡的「一筆書」是指刻板少變化，千字一面。在米芾看來，用筆不能平板缺少變化，應該力求在統一中求變化，在變化中求統一。我們從此帖中可以看出，米芾的字起筆往往較重，中間稍輕，遇到轉折處又提筆側鋒直轉而下。帖中捺筆的變化極多，下筆的重點有時在起筆，有時在一筆的中間，或是在落筆；橫畫也是一筆幾折，例如「舟」字；鈎畫也比一般的筆法多一個波折。這些都增加了用筆的變化，通過多變的用筆產生了米書「八面生姿」的效果，從而他的字稱作出一種天真、和諧、多樣、統一的美。

此帖在章法、佈局上打破了前人所書的局部的平衡與對稱。他在書寫時左顧右盼，在局部的不平衡、不對稱中，用字的大小錯落，經營位置，分行佈白達到通篇的和諧、統一，前後呼應。在書寫過程中，米芾也是隨遇而變，巧出新意，增加書法的氣勢，盡顯米書飄逸超邁的氣概，沈著痛快的風格。帖中字體多有側傾的體勢，這也是米書的特點，是為了增加跌宕磊落之氣，以及跳躍駿快的神采。

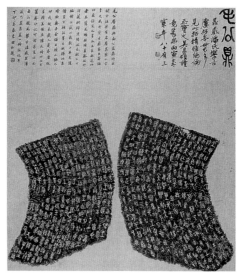

《毛公鼎》拓本 西周宣王時期 台北故宮博物院藏

《毛公鼎》的書法藝術在周金文中屬於上選。銘文章法佈局，氣勢宏偉，結體莊重，筆法端嚴。清書法家李瑞清題跋此鼎：「《毛公鼎》為周廟堂文字，其文則上書也。學書不學毛公鼎，猶儒生不讀尚書也。」

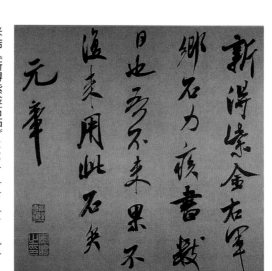

米芾《新得紫金石帖》1106年 行書 冊頁 紙本 28.2×30.5公分 台北故宮博物院藏

隨筆一則，凡5行，共27個字。此帖筆畫體肥，多用刷筆，剛柔相濟。關於米芾在帖中提到的「紫金右軍鄉石」，可參見《寶晉英光集》卷八雜書一則。

明 祝允明《飯苓賦》 行楷 軸
紙本 142.8×27.9公分
北京故宮博物院藏

祝允明在明代書名甚高，王世貞謂「有貞於書，少所不窺，王能詩歌，善行、草，得長沙素師、米襄陽風。」（吳中往哲像贊）此為祝氏中年之後所撰並書，可見米書的影響。（蔡）

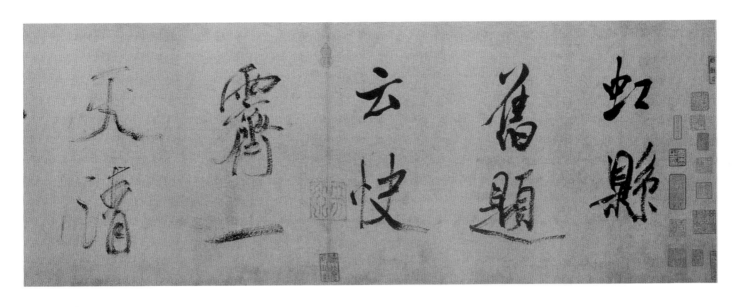

虹縣舊題云快霽一天清

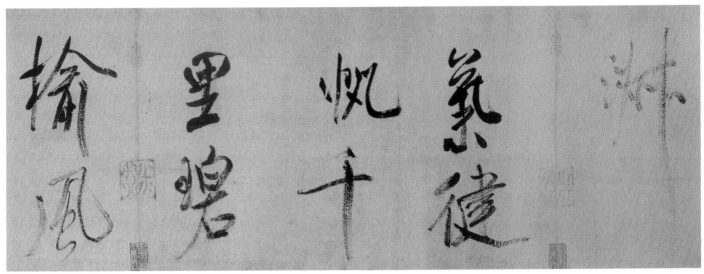

淅氣健帆千里碧榆風

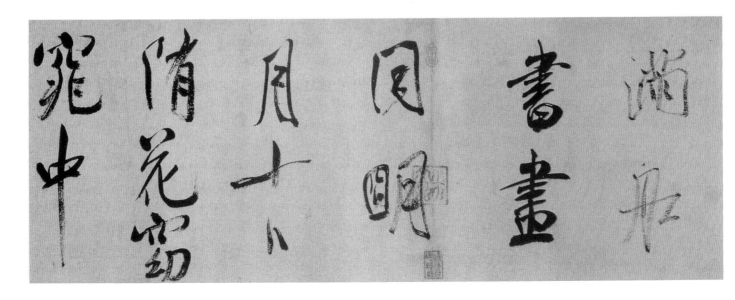

湖舟書畫同明月十八隋花留罷中

《多景樓詩》

局部 行書 冊頁 紙本 每幅 31.3×53.5公分
上海博物館藏

此帖的取名據張邦基《墨莊漫錄》卷四云：「鎮江府甘露寺在北固山上，江山之盛，煙雲顯晦，萃於目前。舊有多景樓，尤爲登覽之最。蓋李贊皇（德裕）《題臨江亭》詩有『多景懸窗牖』之句，以是命名。」

米芾寫書如畫竹，「八面出鋒」。他所書此帖用筆極爲豪放，筆力雄偉，神采奕奕；結字俯仰斜正，變化極大，並以欹側爲主，充分表現了動態的美感；字的結構奇險率意，長短粗細，體態萬千，有「雲煙捲舒飛揚之態」，充分體現了他「刷字」的獨特風格。米芾用率意的筆法，創造出激越痛快、神采奕奕的意境，將他書法中的「勢」發揮到了極至。正如宋趙秉文所盛讚：「此冊最爲豪放，偃然如枯松之臥澗壑，截然如快劍之斬蛟龍，奮然如龍蛇之起陸，矯然如雕鶚之盤空，烏獲之扛鼎，不足以比其雄且壯也，養由基之貫七札，不足以比其沈著痛快也。」見此冊，就可以想像出米芾當時揮毫的「神遊八極，眼空四海」的驚人氣魄。

米芾書法以勢取勝，這是他的優點，也是他的缺點。我們看他風捲雲舒的筆勢，可以想像到他「放筆一戲空」的瀟灑。他的個性促成了他這種獨特的藝術風格。但是，過分逞勢就成爲後人所謂的「猛烈奇偉，終墜一偏之失」。所以，米芾的「刷」字不可學。這一點米芾也意識到了，但他在書法中仍然保留了這樣的用筆，因爲書法已經成爲他抒發性情的途徑了。所以，我們在欣賞米書時要特別注意他有時過於圓熟、逞勢的缺點。

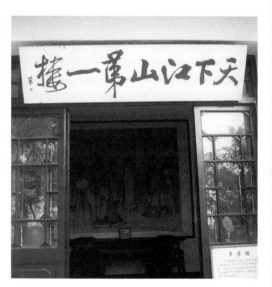

米芾題「天下江山第一樓」匾額（馬琳攝）

北固山多景樓，爲三國孫權之母吳國太選婿看劉備的地方，這是《三國演義》裡很有名的一段故事，俚俗之語「賠了夫人又折兵」就是從這段故事行中出來的。米芾終老於北固山，常到此樓來眺望江景，提筆寫字並稱讚奇景，應也是人情平常之事。（洪）

上圖：米芾《章吉老墓表》局部 1107年 行書 拓本

這是米芾爲針灸醫者章迪所撰、所書的墓表。此表可以算是他的絕筆書，瘦勁俊逸，結字奇險，與他後期書風豐肥展拓又有所不同。對研究他一生的書法變化，有重要的意義。

明 董其昌《臨宋四大家書》局部 1636年 行書 卷
紙本 26×544.4公分 台北故宮博物院藏

董其昌對米書甚爲推崇，嘗跋米芾《樂兄帖》云：「不得以山谷所評仲由未見孔子時氣象相看也。」爲其辯駁。此作臨宋四家蘇、黃、蔡、米之書，其中米芾《揚清歌》臨寫兩次，風貌不盡相同，但同樣都融入了董氏自身書風淡雅的氣質。（蔡）

風檣陣馬，飄逸超邁

宋代是文化發達的時代。文學、藝術、繪畫成就都很高，而在書法方面卻大為遜色。歐陽修曾說：「書之盛莫盛於唐，書法之廢莫廢於今。」但宋代的書法也有自己的特色，講求意趣和個性，另有一種超邁俊逸的面貌。康有為說：「唐言結構，宋尚意趣。」意為宋代書法家講求意趣和個性，而米芾在這方面尤其突出，是北宋四大家的傑出代表。米芾平生於書法用功最深，成就以行書為最大。南宋以來的著名匯帖中，多數刻其法書，流播之廣泛，影響之深遠，在「北宋四大書家」中，實可謂首屈一指，在書史上也奠定了自己萬世不祧的地位。

米芾幼年便學書，由下而上，循序漸近。《群玉堂帖》第八卷中，刻有其自敘學書經過的手跡：「入學之理，在先寫壁，作字必懸手，鋒抵壁，久之必自得趣也。余初學顏（真卿），七八歲也，字至大，一幅寫簡不成。見柳（公權）而慕緊結，乃學柳《金剛經》。久之，如印板排算，乃慕褚（遂良）而學最久，又慕段季轉折肥美，八面皆全。久之，覺段全釋展《蘭亭》，遂並看法帖；入晉魏平淡，棄鍾（繇）方而師宜官《劉寬碑》是也。篆便愛（咀）楚，《石鼓文》。又悟竹簡以竹聿（筆）行漆，而鼎銘妙古，老焉。其書壁以沈傳師為主……」由此可見，學習前人，精通前人筆法是米芾學書的一個重要方面。他泛覽博觀，多方取資是前人所罕見的。他利用自己家中收藏的豐富的晉、唐名蹟，勤於臨摹，無一日斷。他在精通古人筆法後，擴充運用，學古而自出新意，正如《海岳名言》云：「壯歲未能立家，人謂吾書『集古字』，蓋取諸長處，總而成之。既老始自成家，人見之，不知以何為祖。」這樣，米芾最終完成了自身的面貌。董其昌後來也評價道：「如禪家悟後，拆肉還母，拆骨還父，阿佛篤祖，面目非故。」

米芾對王羲之和王獻之的評價頗高。曾說《王略帖》為「天下第一帖」，《蘭亭序》是「神助留為萬世法」，認為王獻之的「天真超越，豈父可比也」。贊《中秋帖》云：「藐百川，會北海；人那知，冠千載。」他在繼承「二王」的書法傳統上下了苦功，得王獻之「天真超越」、「自然樸野」的風格精髓。用筆沈著痛快，中側鋒交相輝映，相得益彰。

書法藝術，以筆法、結字、分佈（分行佈白）最為重要。米芾對於這三者，都有他自己獨到的見解。《群玉堂帖》第八卷記載了他學書的經驗、體會。他主張執筆要輕，「把筆輕，自然手心虛，振迅天真，出於意外。」他反覆強調「得筆」的重要性，得筆是指正確的執筆、運筆方法，得筆則能提能按，能往能收，使轉自如，字跡圓潤遒勁。正是「得筆，雖細如髭髮，亦圓；不得筆，雖粗如椽，亦扁。」

米芾還認為筆、墨應相輔相成，筆不能離為墨所累，墨不能游離於筆之外，純熟之極後自然渾然天成，即「書非以使毫，使毫行墨而已」。其渾然天成如亂絲是也。」米芾的用筆也是變化多端，他自己曾得意地說：「善書者只得一筆，我獨有四面」。也就是說，哪怕一個簡單的「三」字，三畫異。」也就是說，「三」字，三畫的長短、三畫間的距離、三畫的起筆落筆和呼應，應該各有不同，這樣才能產生錯綜變化的美。

米芾談到書法的分佈和結構時，要求在變化中求統一。將裏與外，肥與瘦，疏與密，繁與簡等對立的因素融為一體，做到「佈置穩不俗，險不怪，老不枯，潤不肥。」也就是「骨筋、皮肉、脂澤、風神皆全，猶如一佳士也。」這樣的字米芾重視整體氣韻，兼顧細節完美，書寫時左右顧盼，前呼後應；行與行之間以及每一行之中各有正、側，其間正、側、偃、仰，偃、仰的程度又各有差別，書寫時意在筆先；胸有成竹：書寫過程中更是隨遇而變，獨出機巧。米芾書法中常見有側傾的體勢，欲左先右，欲揚先抑，出於天真自然。他自稱「刷字」，是指他用筆迅疾而勁健，盡興盡勢盡力，追求「刷」的氣魄、力量。他的書法作品，大至詩帖，小至尺牘，題跋都具有這樣痛快、淋漓，飛縱變幻、雄健、清新的特點，快刀利劍的氣勢。米芾還認為筆、墨應相輔相成，筆不能為墨所累，墨不能游離於筆之外，純熟之極後自然渾然天成，即「書非以使毫，使毫行墨而已」。其渾然天成如亂絲是也。

宋、元以來，對米芾的書法評價是有褒有貶。《宋史》本傳說他「沈著飛翥，得王獻之筆意，尤工臨移，至亂真不可辨。」同時代的黃山谷稱米書「如快劍斫陣，強弩射千里，所擋穿徹。書家筆勢，亦窮於此。」蘇軾稱米書「風檣陣馬，沈著痛快，當與

鍾、王並行，非但不愧而已。」同為「宋四家」的蘇軾和黃庭堅對米芾有如此高的評價，可謂推崇備至。

錢勰曾經批評過米元章「刻畫太甚」，教他要「當以勢為主」，米芾遂大悟。「勢」成為米芾書法的優點，卻也是他的缺點。以至後來明朝的吳寬認為他「猛厲奇偉，終墜一偏之失。」崇尚碑版的包世臣甚至告誡人們「勿頓學蘇（軾）、米（芾），以陷於偏頗剽佻之惡習。」還有董其昌也貶抑米書「以勢為主，餘病其欠淡。」李之儀說：「元章作字，信所謂曲直白黑，而好惡輒為之易位。余嘗病之。近吾友張文潛評其書幾在鍾王季孟間，然後知所病者不藥而癒。」

米芾書法的影響

儘管對米芾書法的評價褒貶不一，但我們在學習、欣賞米書時，仍然要看到其中有待挖掘的書法藝術，捨短取長。

米芾的官雖然作的不大，卻是宋代尚意書風最為傑出的代表，對後世影響極大，一直影響到現在。米芾在世時，他的書法並未得到推崇。因為宋代有趨時貴書的長期傾向，當時的蘇軾官至禮部尚書，又是一代文宗，所以舉朝學其體，米芾只是官場上的小人物，雖然言行驚世駭俗，也只是欣賞者多，學其書體者少。直到南渡以後，米書得到了宋高宗的倍加推崇。如孫覿說：「紹興天子訪求其書，始貴重於天下。」楊萬里也說：「高宗後作米字，天下翕然學米。」由此，米芾的書法才得到重視。上至皇親國戚，像高宗的內侄吳琚，學米書，幾可亂真；下達朝臣、民間。張孝祥、范成大、張即之、趙孟堅等人皆學米書，取得了可觀的成就。韓侂冑刻《閱古堂帖》中更是將米芾置於同蘇軾相當的地位，二人的影響已經是勢均力敵了。

北方金國最著名的山水畫家王庭筠的書法名氣很大，他就是學習米書。本傳記其「書法學元章」。元代的鮮于樞和趙孟頫都收藏過米芾的書法。趙孟頫繼承了北宋的「崇古」思想，他在論書時曰：「學書在玩味古人法帖，悉知其用筆之意，乃為有益。」古意、高古、學古人字，也都是米芾曾經提倡的。所以，雖然元朝的書畫家無一不對趙孟頫推崇備至，但他在以復古為號召時，仍然是受到米書的影響。所以，元朝學米書的人仍然很多，有白珽、張鐸、李元珪等人。而學習王庭筠書法的班惟志、宗椿，如果追其淵源影響，那是顯而易見的。明人學米芾書法者最為踴躍。有張弼、李應禎、祝允明、文徵明、陳淳、莫是龍、徐渭、邢侗、米萬鍾，他們都或多或少受到米芾的影響。受米芾影響最深的代表性人物首推董其昌。董其昌肆力於《閣帖》，上追高古，借鑑米芾的成功經驗，學米而出之以淡。他在《容臺別集》卷三中說：「三十年前參米書，在無一實筆，自謂得訣，不能常習。今猶故吾，可愧也。米元以勢為主，餘病其欠淡。淡乃天骨帶來，非學可及，……。」董其昌將淡作為書法藝術的最高追求標準。他在書法上取得的成就也最為可觀。

米芾的影響一直延續到清代，直至清代以後。傅山、查士標、許友、米漢雯、王鴻緒、張照、陳弈禧等都喜愛米芾的書法，翁方綱、王文治和梁同書學習書法皆從米書開始。但米體一傳再傳，加上傳承者的揚棄，清人臨習米書，學到的也只是一枝半節，未能出現超詣的書法家。

閱讀延伸

石慢‧《米芾—北宋中國的書法風格與藝術》（中譯本預定由石頭出版社出版）。

米芾和他的時代

年代	西元	生平與作品	歷史	藝術與文化
宋仁宗 皇祐三年	1051	芾生於十二月，初名黻。	宋庠罷相。劉沆參加政事黃河決大名府館陶之郭固。	歐陽修45歲，蘇軾15歲，蘇轍13歲，李公麟3歲。
嘉祐五年	1060	寫碑刻學周越，蘇子美札自成一家。遂學沈傳師。	宋庠罷相。	王安石同修起居注。歐陽修上《唐書》二百五十卷。

年號	西元	米芾事跡	時事	史事
熙寧六年	1073	於九曜石題「藥洲」二大字及五絕一首。	神宗親策進士。置經局，命王安石提舉。	周敦頤卒。
熙寧七年	1074	與潘景純同遊龍隱岩，題名於石壁。	天旱，罷方田法。王安石罷相。	
熙寧九年	1076	米黻在長沙上任。	王安石再罷，判江寧府。交趾請降。	
元豐三年	1080	觀唐閻立本《步輦圖》題跋。展閱顏真卿	改官制，定百官寄祿格。	
元豐四年	1081	《送辛子序》於謝景溫處。	高遵裕攻西夏靈州，喪師四十萬。	
元豐五年	1082	米黻去長沙。南至惠州訪天竺淨慧，作《書海月贊跋》。遊盧山東林寺。	黃河決鄭州原武埽。	
元豐六年	1083	於金陵觀智永《千文》。過蘇州，作《吳江舟中詩》。	西夏數十萬眾圍蘭州。	
哲宗 元祐元年	1086	米黻在蘇州觀察推官任。書《杭州龍井山方圓庵記》。	洛、蜀二黨之爭始。	王安石卒。司馬光卒。
元祐二年	1087	米黻在丹徒居喪。始作《寶章待訪錄》。作《相從帖》。得張旭《秋深帖》。得王獻之《李太師帖》、《武帝書帖》。	離汴東歸，作《知府帖》。朔黨形成。朝臣送以類相從，黨同伐異。	
元祐三年	1088	在淮南幕府。作《淳化閣帖跋》。書《新婦帖》。為林希書所藏舊蜀素作書，是為《蜀素帖》。	呂大防奪二官，安州居住。	韓絳卒。
元祐六年	1091	米芾在潤州教授任。改字為「芾」。		史官范祖禹、趙彥若、黃庭堅上所修《神宗實錄》。
元祐七年	1092	過揚州，為東坡客。作《黃龍真贊》。在雍丘縣令任。作《明道觀壁記》。赴京應	太皇太后高氏崩。哲宗親政。	
元祐九年又 紹聖元年	1094	試。作《留簡帖》、《秋山詩帖》。		命章惇提舉修《神宗國史》。
紹聖二年	1095	作《方回帖》、《逃暑帖》、《雜抄詩》。		
紹聖四年	1097	赴京。作《指喻帖》、《伯充帖》。於海岱樓跋王羲之《快雪時晴帖》。	李清臣罷知河南府。	
元符元年 紹聖五年又	1098	米芾在連水任。作《亭觀帖》、《淨名齋帖》、《中秋登海岱樓作》、《焚香帖》等。	六月，改元。	范祖禹卒。朱長文卒。
宋徽宗 建中靖國元年	1101	在真州發運司任。作《向太后挽詞》、《長至帖》、《紫金研帖》等。	向太后崩。	范純仁卒。蘇軾卒。
崇寧元年	1102	閒居潤州任。作《戴公之碑》。七月起復，權知無為軍州事。	詔王珪、章惇別為一籍，如元祐黨。	
崇寧三年	1104	米芾赴書畫兩學博士任。過泗州，作《虹縣詩》。《呈事帖》、《跋顏帖》。		蔡京上《神宗史》。黃庭堅卒。
崇寧五年	1106	在淮陽軍任。開春上章謝事，不允。三月		李公麟卒。
大觀二年	1108	某日卒於軍廨。	蔡京進太師。	